美術家傳記叢書 Ⅲ ▎歷史・榮光・名作系列

張炳堂
〈鳥 籠〉

孫淳美 著

✳ 臺南市政府文化局　臺南市美術館籌備處 ▎策劃

🔲 藝術家出版社 ▎執行編輯

榮耀 · 光彩 · 名家之作

當美術如光芒般照亮人們的道途，便成為我們生活中不可或缺的存在。在悠久漫長的歷史當中，唯有美術經過千百年的淬鍊之後，仍然綻放熠熠光輝。雖然沒有文學的述說力量，卻遠比文字震撼我們的感官視覺；不似音樂帶來音符的律動迴響，卻更加深觸內心的情感波動；即使不能舞蹈跳躍，卻將最美麗的瞬間凝結成永恆。一幅畫、一座雕塑，每一件的美術品漸漸浸染我們的身心靈魂，成為人生風景中最美好深刻的畫面。

臺南擁有淵久的歷史文化，人文藝術氣息濃厚，名家輩出，留下許許多多耀眼的美術作品。美術家不僅留下他們的足跡與豐富作品，其創作精神也成為臺南藝術文化的瑰寶：林覺的狂放南方氣質、陳澄波真摯動人的質樸情感、顏水龍對於土地的熱愛關懷等，無論揮灑筆墨色彩於畫布上，或者型塑雕刻於各式素材上，皆能展現臺南特有的人文風情：熱情。

正因為熱情，所以從這些美術瑰寶中，我們看見了藝術家的人生故事。

為認識大臺南地區的前輩藝術家，深入了解臺南地方美術史的發展歷程，並體會臺南地方之美，《歷史・榮光・名作》美術家傳記叢書系列承繼前二輯的精神，以學術為基礎，大眾化為訴求，

邀請國內知名藝術史家以深入淺出的文章，介紹本市知名美術家的人生歷程與作品特色，使美術名作的不朽榮光持續照耀臺南豐饒的人文土地。本輯以二十世紀現當代畫家為重心，介紹水彩畫家馬電飛、油畫家金潤作、油畫家劉生容、野獸派畫家張炳堂、文人畫家王家誠、抽象畫家李錦繡共六位美術家，並從他們的作品中看到臺灣現當代的社會縮影，而美術又如何在現代持續使人生燦爛綻放。

縣市合併以來，文化局致力推動臺南美術創作的發展，除了籌備建置臺南市美術館，增進本市美術作品的硬體展示空間之外，更積極於軟性藝文環境的推廣，建構臺南美術史的脈絡軌跡。透過《歷史·榮光·名作》美術家傳記叢書系列對於臺南美術名家的整合推介，期望市民可以看見臺南美術史的重要性，進而對美術產生親近親愛之情，傳承前人熱情的創作精神，持續綻放臺南美術的榮光。

臺南市政府文化局長　葉澤山

目　錄

歷史・榮光・名作系列 Ⅲ

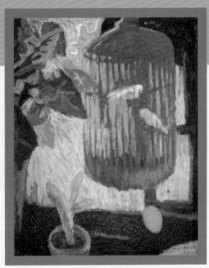

鳥籠　1953年

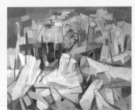

河邊　1969年

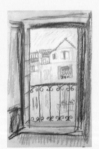

威尼斯速寫
1980-84年

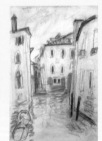

威尼斯速寫
1980-84年

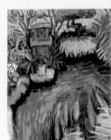

池旁
1982年

1951-60　　　　　　　　　　1961-70　　　　　　　　　　1971-80

安平遠眺　1978年

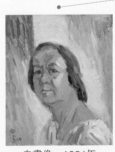

自畫像　1984年

黃花滿開　1984年

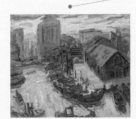

運河之晨　1986年

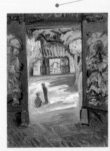

閒日　1992年

波士頓公共花園速寫
1991年

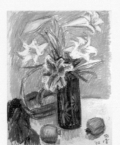

靜物速寫　1992年

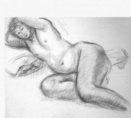

裸女速寫　1992年

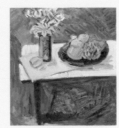

桌上靜物　1994年

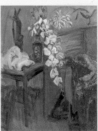

蝴蝶蘭　1994年

孔廟鳥瞰　約1990年

1981-90　　　　1991-2000　　　　2001-10

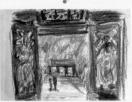

開元寺速寫　1992年

安平初夏　1994年

樹下游鯉　1995年

赤崁樓（二）　1997年

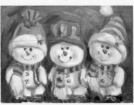

雪人　2005年

1.

張炳堂名作
〈鳥籠〉

張炳堂
鳥籠

1953　油彩、畫布
91×72.5cm　家屬收藏
（呂理安攝影）

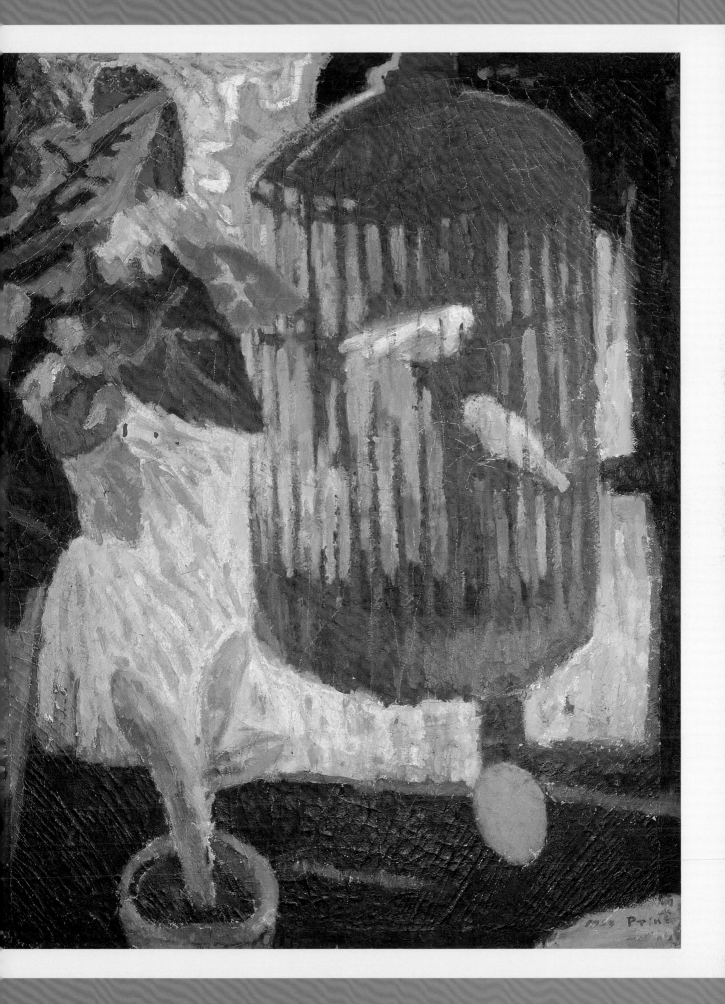

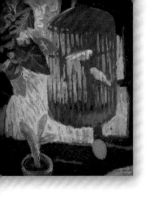

▍被遺忘的畫家素顏

　　近年來臺灣畫壇，習稱張炳堂（1928-2013）為「府城的畫家」，他的許多畫作，包括晚年作品回顧展的出版圖錄，往往被視為「府城情懷」的代表。然而，什麼是「府城情懷」？是指繪畫的母題如臺南的古蹟開元寺、赤崁樓或「全臺首學」的臺南孔廟？或指繪畫的風格？乃至畫面的構圖、線條或顏色？還是指畫家的出生地？想從藝術的觀點討論這些概念，恐難「一言以蔽之」。在畫家生前出版的最後圖錄《張炳堂油畫集》封面「府城情懷」的英文標題（Nostalgia of an Ancient City）而言，對畫家筆下表現的情懷／評價，指的是懷舊（Nostalgia），然而懷舊只是文學的詮釋，無法解答前述關於作品的問題。

　　另方面，跨入二十一世紀全球化下的臺灣，「府城」一詞已成了臺南人引以為傲的自我認同。這分認同，已不僅是所謂古城（Ancient City）：歷史文獻、地理位置等時空座標的意義。曾經是十七至十九世紀清代的臺灣首府，於近年各地發展「文化創意」、「都市更新」的焦慮中，作為臺南的代名詞，今日「府城」還標舉了另外一種更深刻的精神層次，比如飲食習慣、生活型態與文化品味的象徵，特別是與一九四九年以後中華民國在臺灣的首善之都──臺北的「區隔」。然此區隔，亦無助於我們更進一步地欣賞畫家的作品。換言之，提問的方式也需與時俱進：Web 2.0 的文創世紀，除了「懷舊」，我們如何重新再回顧一位生於斯、長於斯的臺南畫家，及其作品呢？

▍藍綠、澄黃色調，改畫家印象

　　拜訪張炳堂故居那天，初秋早上的臺南仍熾熱如夏，尋找曲折巷弄深處的張家，更像是一路閃避狠毒的陽光。進門後，屋內一股清涼與寧靜，頓時讓人忘卻大街上的喧囂與燥熱。畫家女兒張慧君已先找出一堆堆剪報資料、速寫簿等，迎接我們的到訪。簡短寒暄後，她向我們說明屋中除了現下一樓

依張炳堂〈鳥籠〉落款，
應可辨識創作年分為1953
年。

客廳牆上懸掛的畫作以外，其餘較大幅作品皆存放於二樓，提議我們或可上
樓一探。我們的視線隨著她手指方向，轉到了客廳通往屋內樓梯的走道，一
眼瞥見牆上這幅有著漆金外框的舊作，外框雖有些斑駁，然而畫面上藍綠與
澄黃的色調，似乎更增屋內沁涼靜謐，令人頓時安下心來。

　　心中不免好奇，居然不是我們原來以為的廟宇？不是風景？也不是大片
赤紅團塊？同時也快速地搜尋腦海，似乎行前參考過的出版圖錄中，尚未有
過該作的圖像記憶？相詢畫家女兒，她表示有記憶以來，自她孩童時期，此
作一直懸掛家中，應是她出生前，父親的早期作品之一。欲詢母親，正待轉

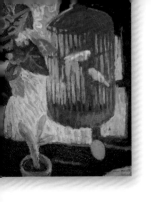

身，恰巧張夫人呂清梧女士從廚房出來詢問訪客，除了茶水，有無其他想喝飲料？朝客廳走來時，腳步正巧停在走道牆面此作的前方……。她的滿頭勻亮銀白華髮，映照著藍綠橙黃的畫面，真是好看極了！女兒隨即向她問起此作年代？母親：「哦！自古早長輩介紹熟識恁們爸爸，阮們結婚伊時就有這張圖了。」雖然事前已蒐集了不同版本「張炳堂年表」，得知張炳堂經人介紹呂清梧女士（也是國小老師），於一九五八年結婚，同年底長女張慧君出生。對照既有年表，張炳堂結婚時，「台南美術研究會」（南美會）已成立六年，我們試著依照年表文字，回溯此時期的畫家風格，一時間亦無結論。

色彩、空間的魔術師

再回頭觀察作品，畫面中心，是一只「背光」的鳥籠，籠裡養著兩隻小鳥，一黃一白。「背光」是因畫家巧妙地在綠色線條構成的鳥籠上緣輪廓，以黃色線條勾勒出從畫面背景折射過來的光線，暗示窗外的陽光燦爛。畫面左側似一種南臺灣常見的觀賞植栽五彩葉芋，下方類似多肉植物的仙人掌盆景，不見底座，只繪出俯瞰的盆口，交代前景，窗臺則以暗黑色平塗處理。比較微妙的地方在鳥籠下方、黝黑窗臺上，似乎立著一個橢圓形的綠色反光物，折射出窗臺上一道淺藍色的反光。這是一種畫面「點景」，猶如隱喻，目的在襯托上方的鳥籠，因背光的圈欄以較深的藍綠色調處理。畫家選擇澄黃、淺粉、橘紅等高明度的暖色系來表現畫面左半部的窗外，及其光線，尚有「五彩」闊葉植物錯落其間。這時候右半部的色彩／空間（窗內）如何來平衡？且不失呆滯？張炳堂選擇以相鄰色系的變化，來處理另一半畫面。他以較飽滿的淺綠來表現橢圓的反光物，相較其上方「巨大的」深綠團塊（籠子），以「四兩撥千金」的方式，既有了色彩層次的變化，也暗示了籠子下方的「空間」感。

這是一幅以色彩為肌理的畫作，重點不在於畫些「什麼」？在於「如何」去畫？是從塞尚（Paul Cézanne, 1839-1906）開始，就在思考的現代繪畫課題。張炳堂選擇的繪畫語言，是一種色彩「對比」的調性。這也是百年

前馬諦斯（Henri Matisse, 1869-1954）與德朗（Andre Derain, 1880-1954）等一群年輕藝術家，在法國地中海邊的城市（如Saint-Tropez）等地，不期相約的一種創作原則的實驗：試著只用色彩系譜上的「對比」顏色來作畫。他們實驗的作品在第三屆秋季沙龍聯合展出時，當年（1905）一位驚嚇過度的記者，於新聞稿中形容自己「彷彿置身一個野獸環伺的展間」。從此，「野獸派」（Les Fauves）的稱呼（誤讀）就貼上了馬諦斯等一群的藝術家。然而，我們莫要忘了，眾多現代藝術流派中的這群「野獸派」畫家，其實是，或先要是處理色彩配置的高手、善於畫面構圖經營的畫家。比如馬諦斯，他作品中哪裡「野」（wild）了？相反地，馬諦斯作品中色彩幻化所流露給觀眾的優雅、愉悅感，在西方，實無人能出其右。我們或可討論，一位畫家是否具備運用色彩的「敏銳度」？張炳堂實當之無愧。有趣的是，關於畫面色感變化的靈敏，張炳堂與他參與創立「南美會」的導師前輩郭柏川（1901-1976），其實並無太多交集，頂多只有創作題材選取的地緣關係。反而，張炳堂與少年時期認識的前輩廖繼春（1902-1967），有較多的相似之處，甚至包括行事風格，聽說二人皆不擅言語、或不喜多言。

馬諦斯　聖多羅佩的陽台　1904　油彩、畫布　72×58cm
波士頓，伊莎貝拉·史特華特園藝美術館藏

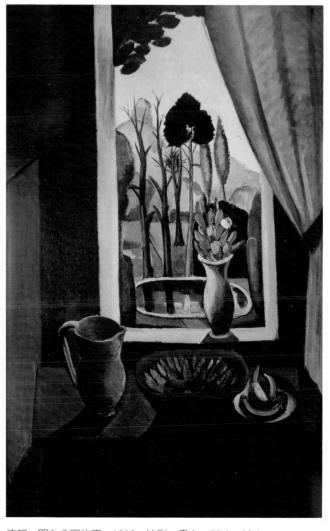

德朗　開向公園的窗　1912　油彩、畫布　73.3×92.1cm

廖繼春　靜物　1961
油彩、畫布
72.5×91cm

張炳堂曾攝於畫展中〈鳥
籠〉作品前，此時的張炳
堂較1953年第一屆南美展
時似更豐腴成熟。

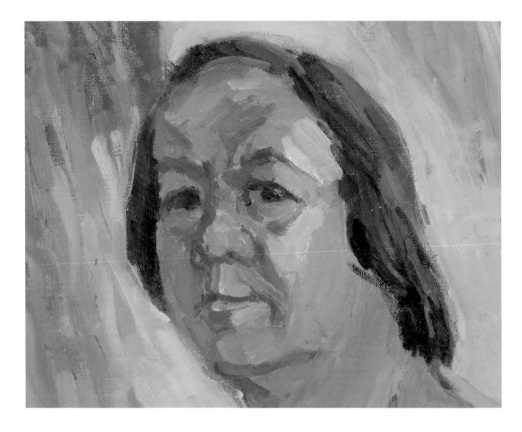

斷代爭議，留有微音

最後，關於作品的斷代，依畫作右下角簽名式，可能是一九五三年。作品名稱曾一度請教張炳堂生前最完整回顧展的策展人兼研究學者蕭瓊瑞（《張炳堂油畫回顧展》，2000），蕭前輩推測可能是一九五八至五九年展出過的作品〈窗邊〉，該作曾在台陽美術展覽中得獎，次年（1959）亦有同名作品入選全省美展，然困於當年尚未印行有「圖版」的目錄。

作品名稱的確定，要感謝畫家女兒張慧君，幫我們發現一張畫家於某次作品展覽中的留影。照片背景中，此畫作下方的作品說明卡，約略可辨識出「鳥籠」二字。但是，我們也仍有些困惑，經比對其他寫真舊照，照片中的畫家，較原畫中落款年分（1953），也是「南美會」第一屆展出當年，實在豐腴、成熟不少，疑是已成家後的幸福好男人？今二照並存，期待來日發現更進一步的資料，能幫我們找回被遺忘的畫家素顏。

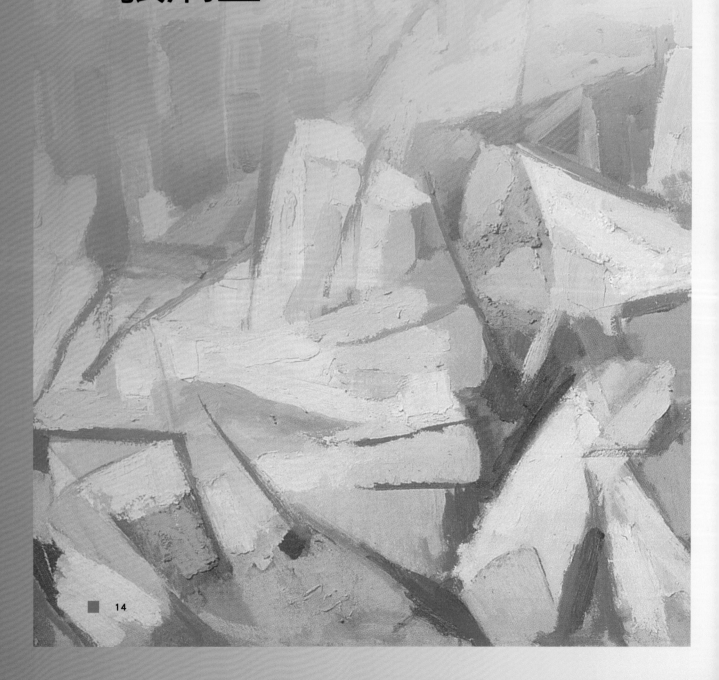

2.

南美會裡的寂寞看花人
縱橫野獸派與波特萊爾的
張炳堂

戰前歲月：
從元會境到末廣町的純真年代

「舊時天氣舊時衣，只有情懷，不似舊家時。」

——李清照（1084-1151）〈南歌子〉

　　張炳堂出生於一九二八年，彼時日本已統治臺灣逾三十年，自一八九五年「臺灣總督府」於臺北設立以來，臺南早已成為臺灣的「古都」了。此前一年（1927）總督府文教局委託「臺灣教育會」創辦了「臺灣美術展覽會」（簡稱「臺展」），於每年秋季十月份展出，為臺灣官方美術展覽濫觴，每年一度的展覽，讓島上年輕藝術家們陸續嶄露頭角。如顏水龍（1903-1997）、陳澄波（1895-1947）、廖繼春（1902-1976）等，與張炳堂日後有地緣關係的前輩，也於首屆「臺展」同年春季，分別自東京美術學校（簡稱「東美」）畢業。顏水龍與陳澄波選擇再入同校西洋畫（油畫）研究科（所）深造，陳澄波與廖繼春原是同校圖畫師範科同窗，廖於本科（大學部）畢業後選擇返臺，應聘至臺南長老教會中學（今長榮中學）與女校（今長榮女中）

台南美術研究會會員合影（後排右起張炳堂、沈哲哉，前排右起曾培堯、郭柏川、楊景天）

1 參見蕭瓊瑞，〈寂靜中的喧嘩——張炳堂油畫風格的形成〉，《張炳堂油畫回顧展》，臺南市：臺南市立藝術中心，2000，頁11。另臺北市立美術館1996年「廖繼春逝世二十週年紀念展」圖錄〈廖繼春生平簡介〉年表中1933年：「林瓊仙於臺南市高砂町開『文藝社』」，參見：張振宇，《認識臺灣藝術大師系列之一：廖繼春逝世二十週年紀念展》，臺北市：臺北市立美術館，1996，頁199。

2 按：今臺南市中正路，舊稱「末廣町通」。

任教，舉家遷居臺南。學者蕭瓊瑞的研究指出，廖夫人林瓊仙女士婚後，於教會中學附近（今青年路）經營文具社，就讀公學校（日治時臺人就讀的小學）的少年張炳堂（1936年入學已九歲）即為常客之一。[1] 比對畫家們的年表，廖家次子廖述文出生於一九二八年三月，與張炳堂（九月生）同年稍長，兩人還曾是兒時玩伴。

讓我們試著想像一個城市發展的溯源！且以風神廟埕前的清代「接官亭」遺址作為臺南城市漫遊的起點，此區舊稱「五條港」，因水路渠道日漸淤積，十九世紀中葉已漸成街區，如今日的神農街（舊名北勢街）。穿越現今的海安路，經過面海的水仙宮，一路往內陸方向漫步：沿著水仙宮市場外的民權路，便是舊日臺南最早的傳統市街區。張家原居臺南「元會境」嶽帝廟（今臺南市民權路一段）旁街區，經營南北雜貨。張炳堂就讀的「末廣公學校」（今臺南市進學國小）所在的「末廣町」，為歐戰結束次年（1919）日治臺南市區都更重劃的新興市中心。[2] 當年與臺北「榮町」（今北市衡陽路一帶）並稱臺灣南、北「銀座」。封閉多年，經修復後，二〇一四年重新開幕的「林百貨」（日治時與臺北榮町「菊元百貨」同在1932年開幕），或可

南美展會場畫家合影（右起曾培堯、沈哲哉、張炳堂、劉生容）

讓我們稍稍領略當年風光。

3　參見臺南市中西區進學國
小全球資訊網：http://www.
chps.tn.edu.tw/dokuwiki/
history。

4　魏麗娟整理，〈張炳堂口
述〉，《張炳堂油畫回顧
展》，臺南市：臺南市立
藝術中心，2000，頁15。

廖繼春、顏水龍啟迪，繪畫氛圍孕生

　　幼年張炳堂成長於清代漢人聚居的傳統舊城區，及長進入公學校接受「現代」教育。「末廣公學校」原名臺南第三公學校，校址初設於臺南孔廟的「海東書院」，設校這一年（1919）也是日本改派文官總督治理臺灣伊始，「末廣町」成為臺南新市區後，當局陸續興建了法院、銀行等機構，新興商業逐漸繁榮，學童人數激增，遂於一九三〇年興建新校舍於今南寧街現址，學童依齡逐年遷入新校區。[3] 不論新舊校區，少年張炳堂每日從民權路家中出發，上學往返舊城區巷弄及末廣新町混凝土高樓之間，途中路經「全臺首學」的臺南孔廟。張炳堂晚年時，曾口述回憶自己在繪畫上所受到的啟蒙：

　　「當年廖繼春先生在長榮中學任教，是嶽帝廟的常客，我小時候經常有觀摩他畫畫的機會。顏水龍先生住在我家的附近，我目睹他從畫家轉型成工藝家；他曾帶我去參觀由他來設計，請工匠製造藝品的生產現場。有一回，顏水龍邀請舞蹈家蔡瑞月當模特兒作畫，我就在一旁，聚精會神的觀察全場始末。能如此親近地接觸到畫家的創作面，對一個愛畫的少年而言，無形中正醞釀著啟迪繪畫的濃郁氛圍。」[4]

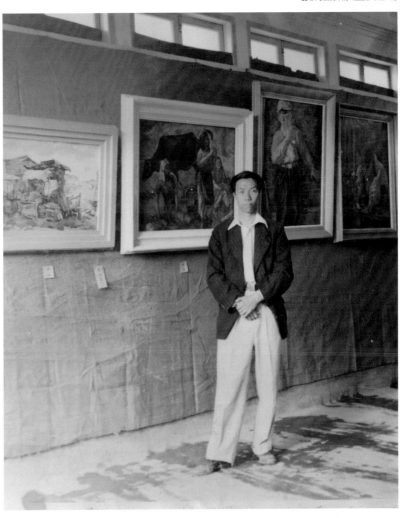

張炳堂攝於畫展會場

5 吳園原主人吳尚新（1795-1848，名麟，字勉之，號勳堂，清代臺南鹽商家族，因改良鹽田，發明鹽產新法而致富）於1829年買下與原宅邸相鄰之前荷蘭通事何斌舊宅，擴建而成園林。家道中落後，日治時產權流入臺南廳所有。1911年於園林南側（今民權路二段）新建「臺南公館」，1923年改稱「臺南公會堂」，戰後同原「臺北公會堂」（曾改稱「中山堂」，臺北「中山堂」名稱沿用至今），一度為軍方所用，1955年整修，成為臺灣省立「臺南社教館」。至1994年社教館移往新館後，現址關閉多年，整修後含部分殘存園林重新開放，今稱「吳園藝文館」。

6 張炳堂晚年曾在受訪時表示，這是他此生見過陳澄波唯二其中的一次。參見黃茜芳（2004），〈張炳堂——浮華中見真摯〉，《藝術家》346（03）：274-279。

▌少年優作〈大成坊〉鼓舞繪畫熱情

一直到張炳堂十歲那年（1937），「臺展」已連續展出過十屆。該年受到七月七日河北省宛平縣「蘆溝橋事變」，中國宣布對日抗戰影響，原訂秋天在臺北舉行的官方美展暫停一年，但是畫壇諸位藝術家仍活躍如前。我們從張炳堂晚年的口述得知，畫家成長的少年時期，也同時見證了西洋畫在臺灣的形成與開展，他熟稔的前輩廖繼春、顏水龍同是東美校友，也是當時臺灣西洋畫壇的一時之選。果然十四歲那年（1941）以〈大成坊〉一作入選當年「台陽美術展覽會」（台陽展），張炳堂仍是一個公學校六年級生，還可能是戰前最年輕的美展入選者。他所仰慕的廖繼春、顏水龍二位藝術前輩，也同為台陽展的共同發起人之一。〈大成坊〉是一張對開的水彩畫作，原是張在學校中的課堂習作，練習了十數次之後，從中挑出最滿意的其中一張，送往參展。雀屏中選的鼓舞，讓他晚年受訪時，仍憶起年少時對繪畫的熱情，曾說道：

「日本當局時常要學生以繪畫、作文等形式的作品，慰藉、鼓舞前線作戰的軍人，並規定各班級每個學生都要交一張畫，而我常常一人獨自包辦全班同學應繳交的所有畫作。」

1941年，張炳堂〈大成坊〉入選第七屆台陽美術展覽會。（擷取張炳堂剪報）

1942年，張炳堂〈朝の廟庭〉參展第五回台灣總督府美術展覽會。（擷取「台展作品資料庫」網站）

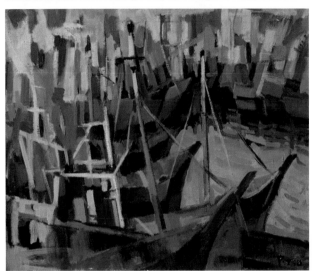

〔上圖〕
1949年，張炳堂〈神學院〉參展第五屆全省美術展覽會。畫面左下角有羅馬拼音簽名式：P. Tim。（臺南市立藝術中心《張炳堂油畫回顧展》，2000）

〔下圖〕
張炳堂的油畫作品〈運河〉，畫面右下角有羅馬拼音簽名式：P. Tim。（臺南市立藝術中心《張炳堂油畫回顧展》，2000）

　　一九四一年是日本發動太平洋戰爭前夕，臺灣轉眼將成日本帝國主義「大東亞共榮圈」的一環，島上山雨欲來，猶如強烈颱風的中心眼，享受暫時的「寧靜」。台陽展入選後，少年張炳堂還獲得公學校的師長獎勵，除了校長表揚，來自日本的美術老師，除了挪出自己部分薪水當作額外獎金，還將自己的全套作畫用具送給了學生，回憶當年，張炳堂說：「這時……，我終於也擁有了自己的畫具」。鼓舞他的另一個回憶，還有入選當年「台陽展」的展覽會場。臺北場後，「台陽展巡迴展」來到了「吳園」原址新建的「臺南公會堂」：當年府城最「現代化」的多功能集會、展演兼防空避難場所。[5] 在臺南展場中，張炳堂首次見到一位對繪畫充滿狂熱的「台陽」健將。這一年，台陽展的南部巡迴展，由嘉義出生的畫家陳澄波擔任展場導覽。同為參展畫家之一，十四歲的少年夾雜在觀眾群中，共同聆聽這位前輩熱情而激切的解說，讓他永生難忘。[6] 隔年（1942），張炳堂以〈朝の廟庭〉入選「臺灣總督府美術展覽會」（府展），也是臺南古蹟庭園的取景。這是他入選官方展覽的伊始。這一年夏天，少年張炳堂也考入台南專修商業學校（今國立台南高商）。府展入選的鼓舞，使張炳堂萌生日後前往日本學習美術的心願。可惜不到兩年，太平洋戰爭全面爆發，阻斷了他的留學夢想。

戰後歲月：
「南美會」裡靜謐的寂寞看花人

　　戰後，日治終結，國民政府來台，張炳堂原先接觸過的前輩廖繼春、顏水龍等陸續北上發展。這段歷史交接的混亂時期，「台陽展」諸家也經歷許

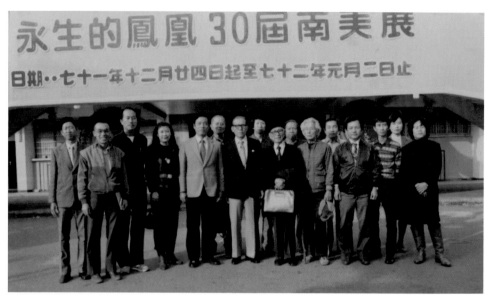

1982年底，張炳堂參展南美會「永生的鳳凰30屆南美展」與會員合影。

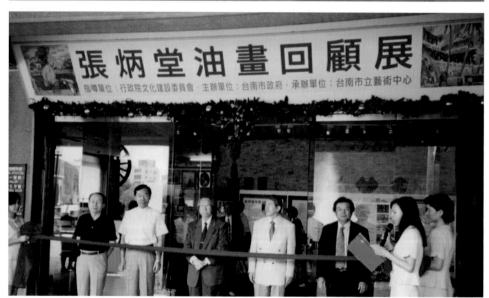

2000年，張炳堂（中）於臺南市政府舉辦之「張炳堂油畫回顧展」中剪綵留影。

多變化，也另有戰後返鄉臺南的畫家前輩，如郭柏川（1901-1976）。從專修商業學校畢業的張炳堂，似無心從商，他從未放棄對於繪畫的熱情。一九四九年，他曾有一油畫〈神學院〉入選第五屆「全省美展」，畫的是位於臺南市東門路的長老教會，畫中一道「背光」投射在圍牆大門，引導觀者窺見院內庭園及建物。從早期作品看來，他總是著迷於畫面空間的層次處理。

一九五〇年起，張炳堂回到母校任教，成了小學美術教師。郭柏川也在同年接替顏水龍，應聘至臺灣省立工學院建築工程系（今國立成功大學建築

系），擔任素描、繪畫教學。早在中日宣戰那年（1937）夏，郭由日本橫濱赴當時滿州國（原東三省）至北平定居，旅居十年後，郭柏川於戰後一九四八年才攜眷返台，隔年回到故鄉臺南定居。任教建築系二十年，郭柏川與系上「未來建築師」的學生們，關係並不融洽，一方面據說是畫家的火爆脾氣，一方面素描、繪畫，非建築系核心課程。反而如張炳堂這些臺南當地喜愛繪畫藝術的年輕畫家，紛紛主動向郭柏川請益。郭在臺灣省立

2007年，張炳堂於臺灣創價學會新竹文化會館舉辦之「府城情懷——張炳堂油畫展」致詞。

張炳堂攝於回顧展

工學院提供的日式和屋宿舍中，不定期指導張炳堂、曾培堯（1927-1991）、沈哲哉（1926-）等一群對繪畫學習充滿熱情的年輕人。一九五二年由郭柏川發起，含張炳堂等上述年輕畫家共同參與創立「台南美術研究會」（「南美會」），並於次年（1953）舉辦第一屆「南美展」。

追尋色感，描繪「偶然、稍縱即逝」

　　根據張炳堂晚年的回憶，在「南美會」諸畫友中，與他最相知的是沈哲哉、曾培堯。沈哲哉、曾培堯都是畫壇極活躍人物，作品多產、交遊廣闊。南美會前十年的張炳堂，儘管作品題材、風格具實驗性（不拘一格），似乎從未成為焦點，只留下極為紮實的人體肖像（坐、臥裸女各一）、風景

張炳堂攝於畫室

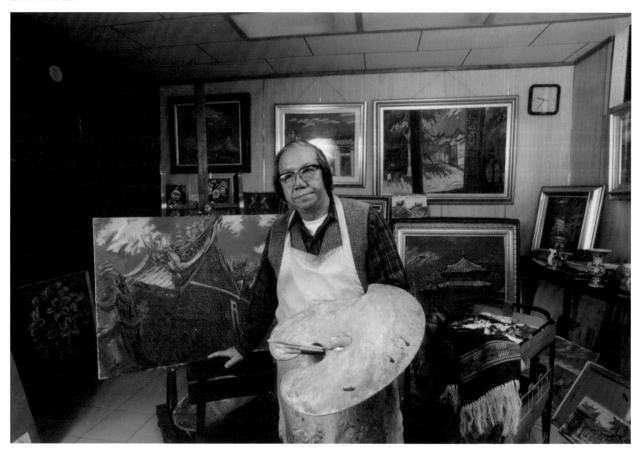

張炳堂作畫情景

及靜物。最重要的曾有連續兩年（1958-1959）出品的靜物畫，其中一幅〈窗邊〉還獲得了「台陽展」的「台陽礦業獎」。這段時期的作品，從當年的評論裡，較特別的有二，一是北上展出的「四人聯展」，一九六一年於臺北市華南銀行總行四樓展廳，包括沈哲哉、曾培堯、張炳堂及南美會另一成員楊景天（雕塑家楊英風之弟、郭柏川北平時期學生，曾擔任郭柏川成大的助教）四位。在當時臺北藝文圈中引起了注目。從《東南畫報》中出現的張炳堂作品圖版〈玉黍米〉甚至有近乎「超現實」風格的趣味，比如一種典型的「日常性」：兩條不起眼的乾（烤）玉米。另一則是五月、東方畫會的健將劉國松（1932- ），曾有一篇報端的評論關於「南美會」十周年展（1962），〈評介南美十屆展〉，文中以初生之犢的姿態，讚揚當時的「南美會」作品風格創新（劉文提到該屆共64件畫作中，「有半數以上是抽象的」），是與已有二十五年歷史的「台陽展」最大的不同。作為「現代國畫」的改革者，劉文推薦當屆表現最好的有劉生容、蘇世雄、張炳堂、陳一鶴、曾培堯及黃慧明等。

1961年10月14日，《東南畫報》報導「四人聯展」，附圖為張炳堂參展作品〈玉黍米〉。（《東南畫報》，217號）

[右頁上圖]
張炳堂夫婦合影

[右頁下圖]
2007年，張炳堂夫婦
及家人於臺南市安平
樹屋前合影。

[上圖]
張炳堂於畫展中與前總
統李登輝合影

[左下圖]
2007年5月2日，張炳
堂於台陽美術協會70
周年慶中獲頒台陽美術
協會獎。

[右下圖]
2013年，張炳堂獲頒
台灣南美會「終身貢獻
獎」。

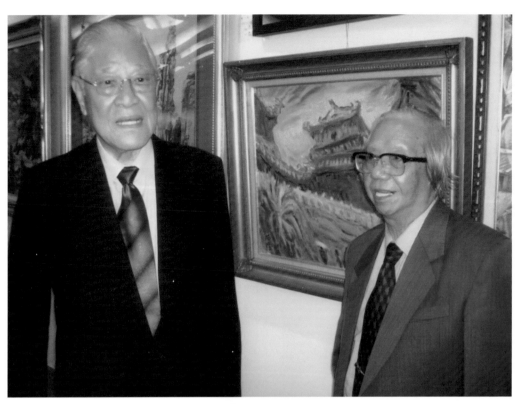

張炳堂家族合影

不過，張炳堂自己坦言，對於抽象繪畫的語彙，他並無太大興趣，只是不同創作風格的嘗試。從作品觀察，他最愛的仍是平面構圖空間的經營，還有敏銳的色感：畫面顏色變化的韻律。換言之，我們可以評價張炳堂是位「現代畫家」，但不是一位「抽象」畫家。這一點，他還自述作畫喜用「對比色」，不喜「中間色調」。從西方的例子，我們約略可觀察，大凡善於構圖、色彩等「形式高手」的畫家，多半很難成為「純粹的」抽象主義

作者與張炳堂女兒張慧君（右）訪談情景

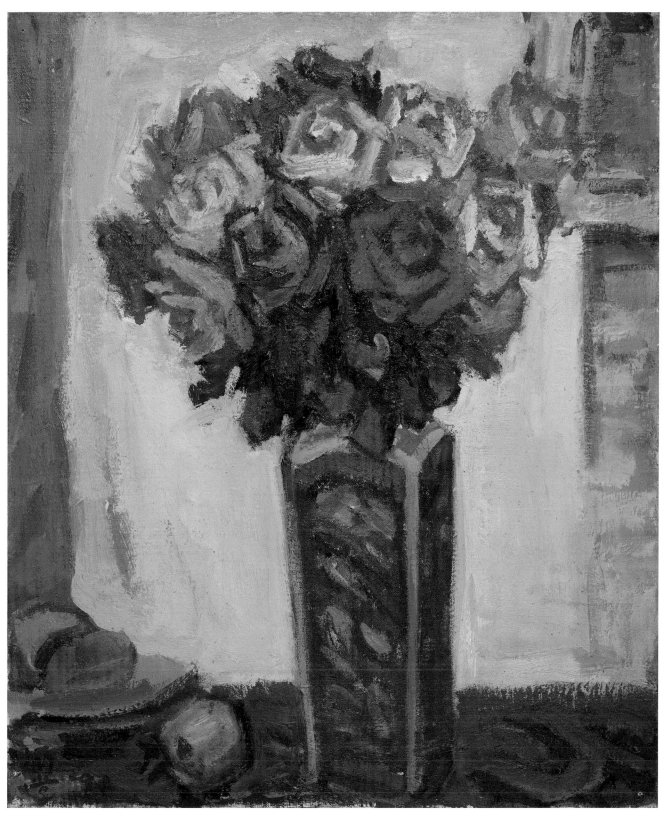

張炳堂畫作

者，除了有發展理論研究的康丁斯基（W. Kandinsky, 1866-1944）。一九七三年，張炳堂參展日本東京「亞美畫展」，加入日本教育考察團第一次出國遊歷日本，作品的母題、用色有了新元素的風格，他甚至大膽的嘗試了紫色調來畫河邊（港口）風景。這年夏天，南美會的精神導師郭柏川因病入院，於隔年辭世。在「後郭柏川」時期的南美會，張炳堂才逐漸被人注意，張炳堂許多關於臺南古蹟（廟宇、園林）的精彩表現作品，都在郭柏川離世後，才漸為人知，甚至一九八〇年代中期以後，成為繪畫臺南的代表畫家。可能是脫離巨人陰影，張炳堂得以真正展露創作自我，也有可能是受到市場品味（如學者蕭瓊瑞等提到「鄉土寫實」風潮、繪畫經紀市場的收藏流行）的鼓勵。

呈現前述二個推測的影響，在一九八〇年代以後更為明顯，但同時也出現例外轉折，畫家開始親身遊歷歐洲、北美，不再是年輕時候透過閱讀日

張炳堂的寂靜畫室留下滿櫃喧囂

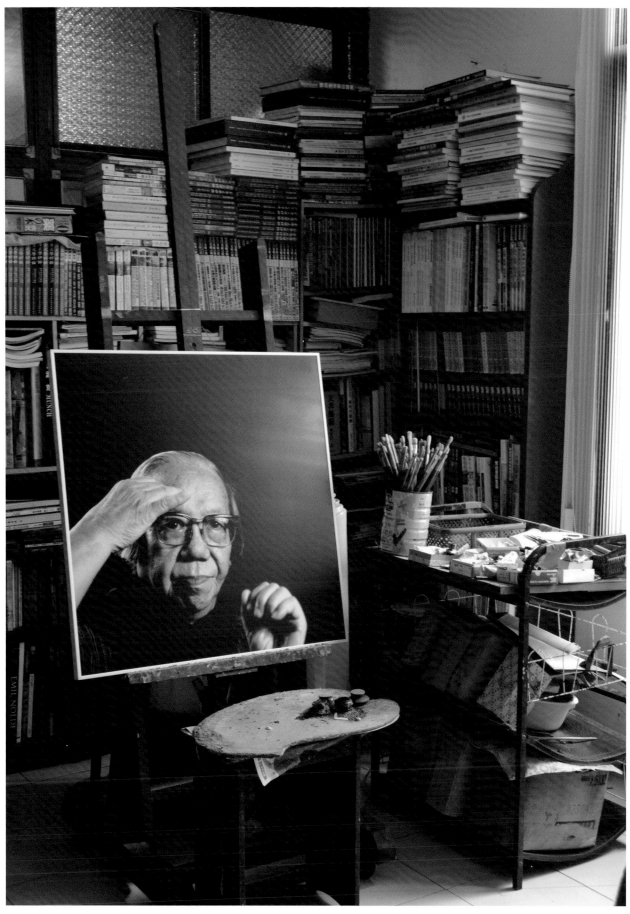

張炳堂畫室景物

文翻譯的著作、圖錄。這方面，張炳堂與他少年時期認識的前輩廖繼春極為相似，晚年的廖繼春遊歐所作，真正成了優越的色彩表現，毫不遜色於歐洲的「野獸派」畫家。張炳堂每遊歷歐美歸來，畫面中的空間經營、色彩幻化就歷經一次質變，跳脫出原有慣性，這一點的確是「野獸派」的特質，他們的創作受環境因素影響甚大，因色彩的變化，就是光線的變化，後者與溫濕、環境、緯度等氣候、空間因素息息相關。與廖繼春〈威尼斯風景〉不同的是，張炳堂作品中的色感敏銳或有如「野獸派」般豐富多變，但他的描繪對象，多是臺南家居、古城街景等，看似平淡無奇的日常景物，「偶然的、且稍縱即逝」，這恰恰是十九世紀末的抒情詩人波特萊爾（Ch. Baudelaire）所形容的「現代性」。

[左圖]
張炳堂畫室藏書

[右上圖]
張炳堂慣用的作畫用具

[右下圖]
張炳堂畫室仍留著許多張炳堂的影跡

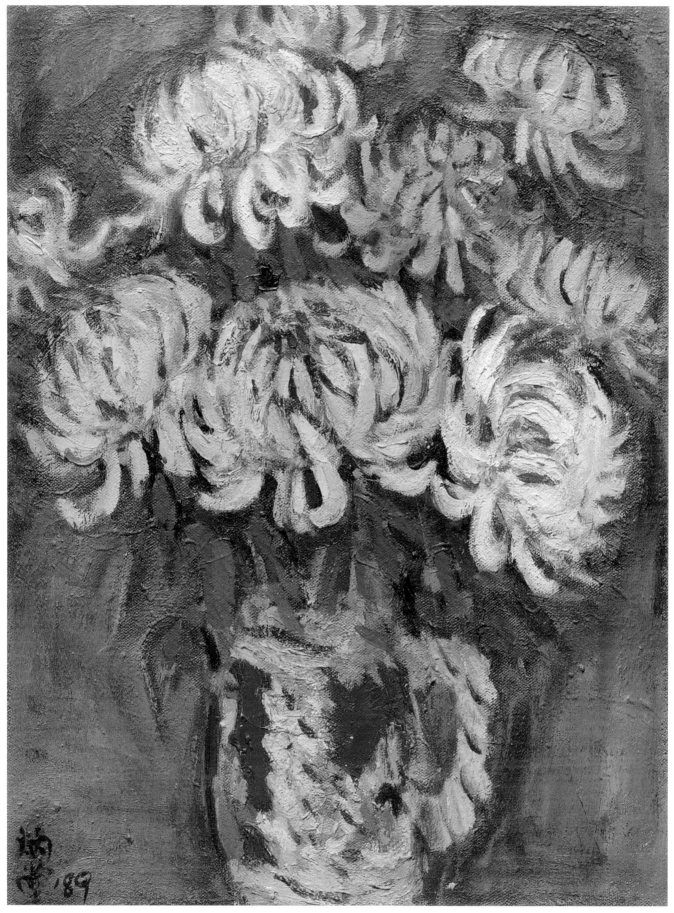

張炳堂　菊花　1989　油彩、畫布　41×31.5cm

3.

張炳堂作品賞析

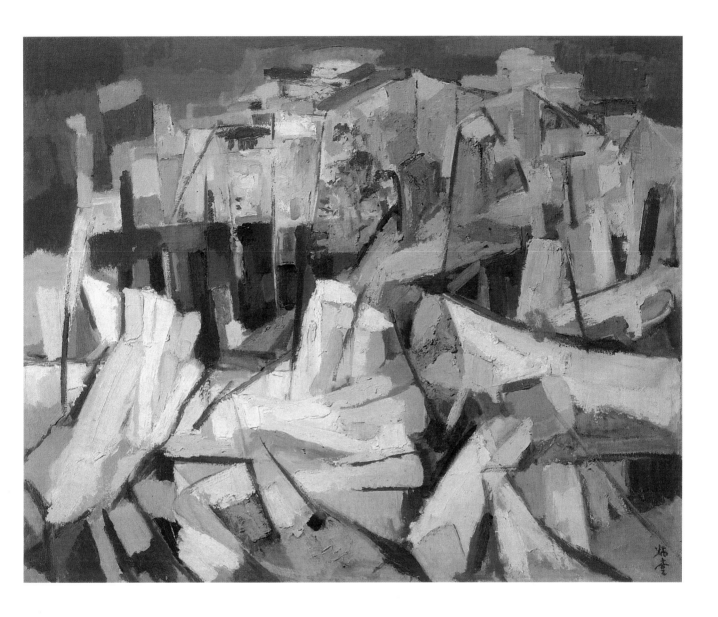

張炳堂　河邊

1969　油彩、畫布　80×100cm　家屬收藏

具有立體派風格的作品是張炳堂短暫的實驗時期，在張炳堂的繪畫生涯中，從這一幅作品中可發現畫家試著以西方現代抽象藝術的語彙，探索與實驗不同的表現手法。畫面以塊狀切割的造形，組合成半抽象韻味的風景。畫家利用了色塊的切割，巧妙營造出空間的遠近。靛藍色的輪廓線以及平塗的背景更能襯托畫面前景，橘色與黃色的色塊形成畫面點景，暗示畫面空間的遠近。

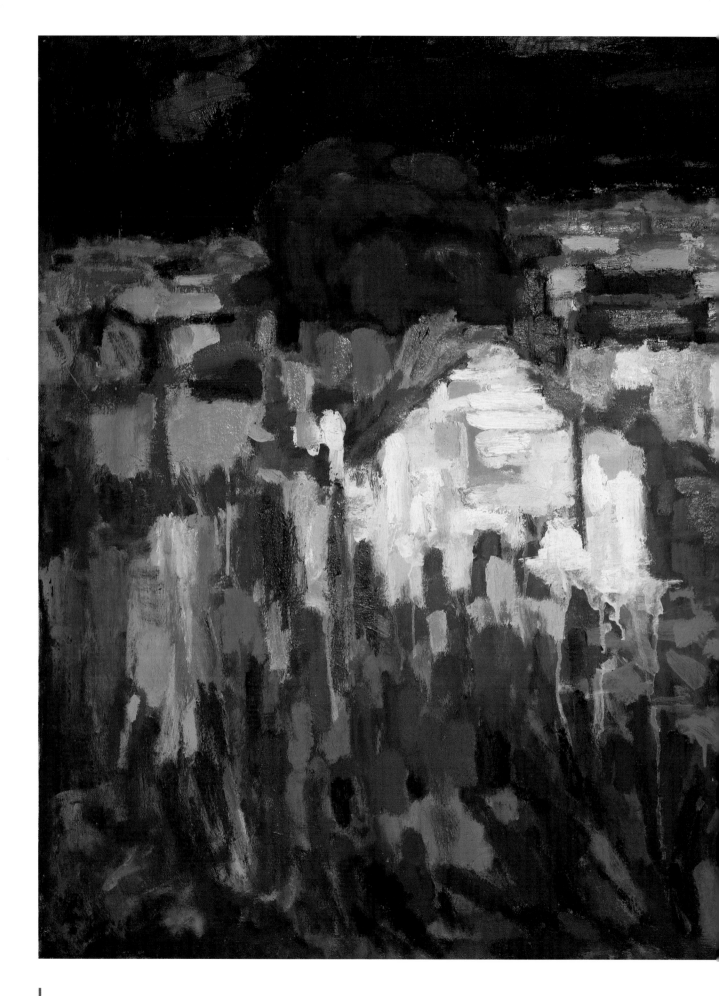

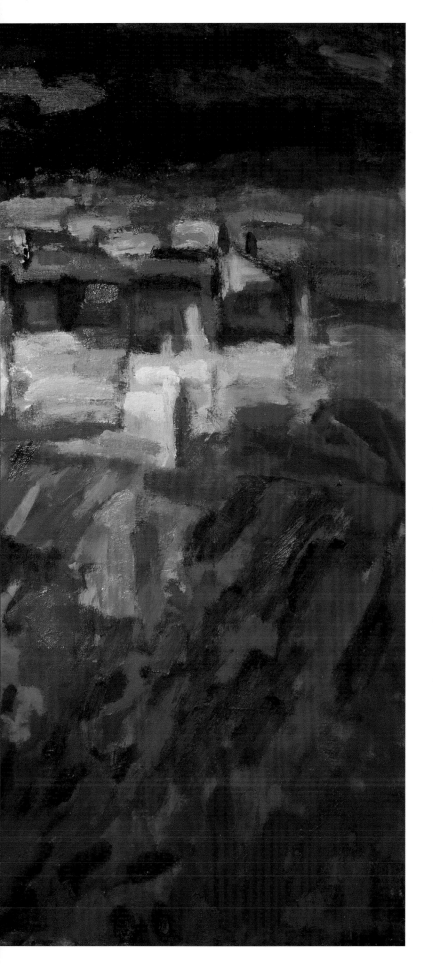

張炳堂　安平遠眺

1978　油彩、畫布　80×100cm　家屬收藏
（呂理安攝影）

這張作品也是張炳堂少見的立體派風格之一，畫面由繁多且層層堆疊的色塊所組成，大小色塊與豐富的顏色錯落，利用不同色塊切割來表示空間的透視，前景的綠樹、中景的紅瓦白牆、遠景深邃的藍寶石（Sapphire）天空，加上遠景的暗綠色團塊，打破了單調的天際線。這些多樣而錯落有致的豐富色塊，猶如「動物狂歡節」協奏曲那般自由奔放的曲風。

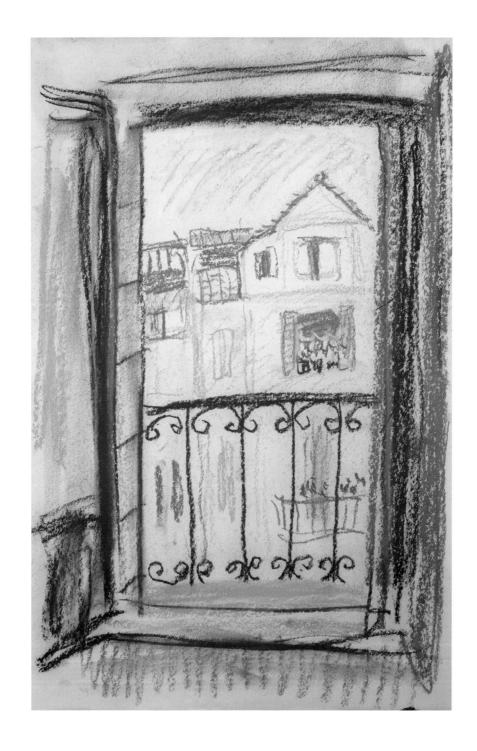

張炳堂　威尼斯速寫

1980-84　粉彩、紙　39×27cm　家屬收藏　（呂理安攝影）

　　據說張炳堂身邊速寫簿從不離身，所以保留非常多的速寫作品。在他教職退休（1986）
之前，與其他美術老師們一同去了一趟歐洲。檢視他的速寫簿中發現了一些歐洲之旅的速
寫。具有「欄杆」的窗台是典型現代性的題材，描繪欄杆最著名的作品是馬奈（Édouard
Manet, 1832-1883）一八六八年的〈陽台〉（The Balcony），馬奈描繪的是一男兩女憑欄
外眺的場景。而張炳堂這一幅作品描繪的是從室內透過欄杆望向窗外的景色。畫面中的欄杆
將景色區分室內與室外，欄杆外的景觀是對街房屋。因為是在第一次威尼斯之旅的速寫簿裡
的一頁粉彩作品，可見是旅途中某個下榻旅館的即景速寫。

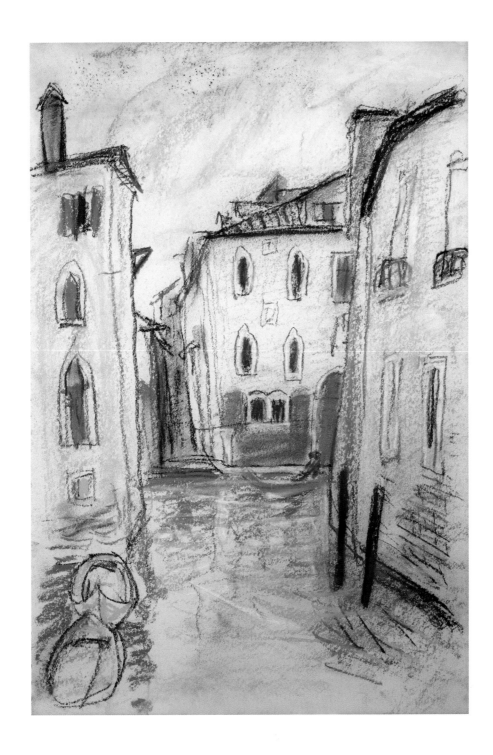

張炳堂　威尼斯速寫

1980-84　粉彩、紙　39×27cm　家屬收藏　（呂理安攝影）

———————————————————————————————

　　有「水都」之稱的威尼斯，畫家免不了要在運河上好好寫生一番，因此在張炳堂的速寫簿中找到了一些關於威尼斯運河的速寫，而且在他回國後陸續完成了幾幅有關運河的油畫作品，例如一九八七年的〈威尼斯一〉、〈威尼斯二〉。這幅速寫所描繪的水都景色，畫面左側有兩艘貢多拉（義大利語：Gondola），是威尼斯的在地特色。遠景白牆下方的紅磚塗面，是畫面視覺焦點，非常厲害精準的對比色運用。

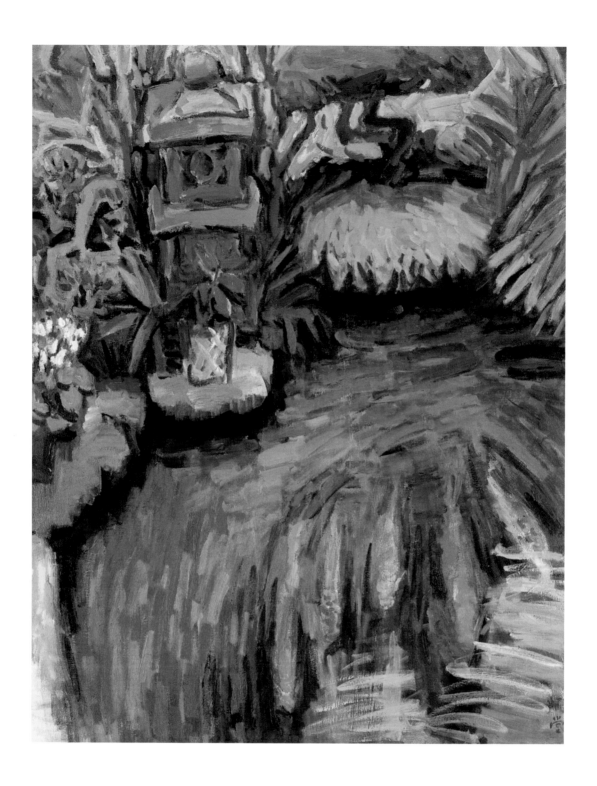

張炳堂　池旁

1982　油彩、畫布　91×72.5cm　私人收藏

　　靜謐池塘旁，一方佇立的日式庭園常見的四角石燈，燈腳下併置幾方已生苔蘚的花崗石。石燈前，瓶中的火焰鶴蕉花作為點景，成了池塘旁蓊鬱花草的聚焦。池塘的水面，約略以畫面的對角線與岸邊為界，形成構圖的動態因素。池塘中悠游的五、六條錦鯉，呈放射狀往畫面右下角的光影輻射而去。錦鯉身上分布的紅、黃、橙色，恰與陰影處深綠、靛藍的池水輝映（互補）。右下角亮光的投射，以粗線條的鉻黃筆觸刷過，令人心曠神怡。

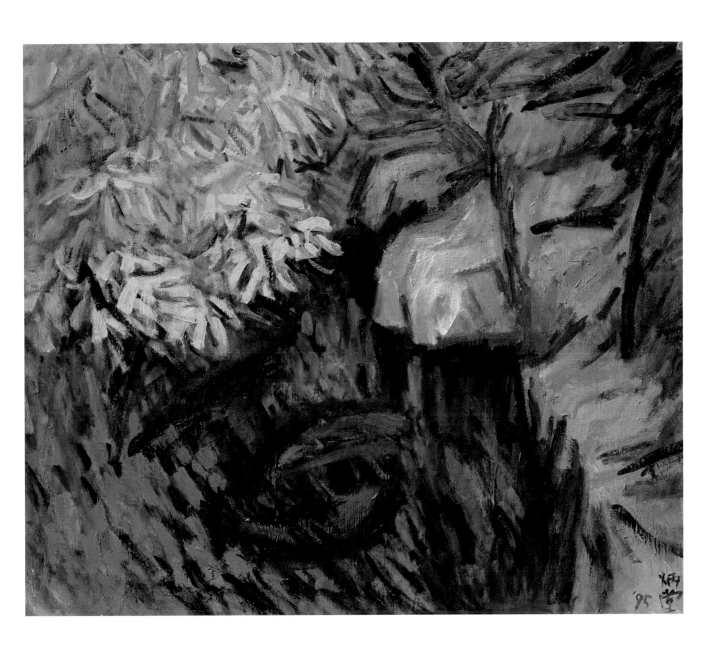

張炳堂　樹下游鯉
1995　油彩、畫布　60.5×72.5cm　私人收藏

　　居高臨下的俯視畫面，實是現代繪畫的典型構圖，特別是攝影術發明後，畫家們新開發的視角構圖，以為區別古典繪畫無限遠的透視消失點。池中追逐的游魚，以常見的紅、橙錦鯉現身，試圖與深綠黝黑的池水競逐。我們見到的池塘水面，因魚群騷動引起波光粼粼，卻不及畫面一半。畫面左半部的澄黃樹葉、右半部藍灰色的假山亭石，與池塘構成畫面三足鼎立的色彩團塊，使得池中悠轉的四、五條錦鯉，成了觀者眼中視覺的焦點。

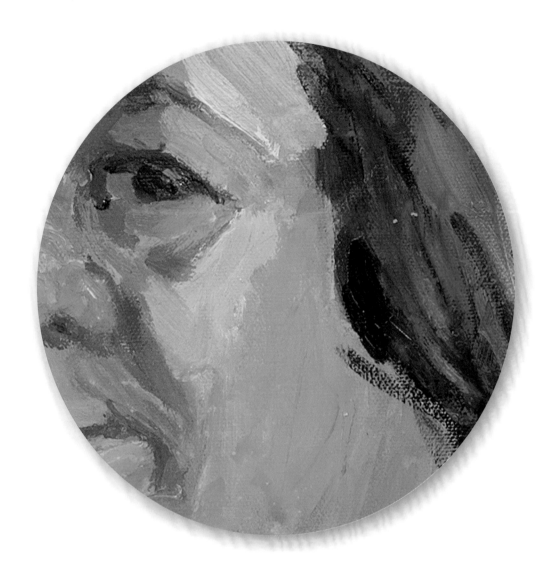

張炳堂　自畫像（上圖為局部）

1984　油彩、畫布　45.5×38cm　家屬收藏　（呂理安攝影）

　　這是目前所知張炳堂唯一的一幅自畫像（57歲），臉部與身體成四十五度的斜角，這是典型的鏡像寫生（畫家以自己為模特兒，一邊照鏡子、一邊作畫），由於作畫的畫布通常擺放在畫家正前方的畫架上，而鏡子擺在側邊，故大多數的自畫像，多呈側身角度。我們還可以根據畫中人物側身的方向，來推測畫家本人作畫時慣用的左／右手。因為大多數的人慣用右手（故鏡子通常在左前方），造成藝術史上，許多畫家在自己的自畫像裡，不自覺地成了「左撇子」。由張炳堂自畫像中往左側身，我們得知作畫時，鏡子放在畫家的左前方，所以張炳堂是位慣用右手拿筆的畫家。然而在他的自畫像中，張炳堂選擇只取胸肩以上的頭像來作畫，巧妙地避開成了「左撇子」的誤解。

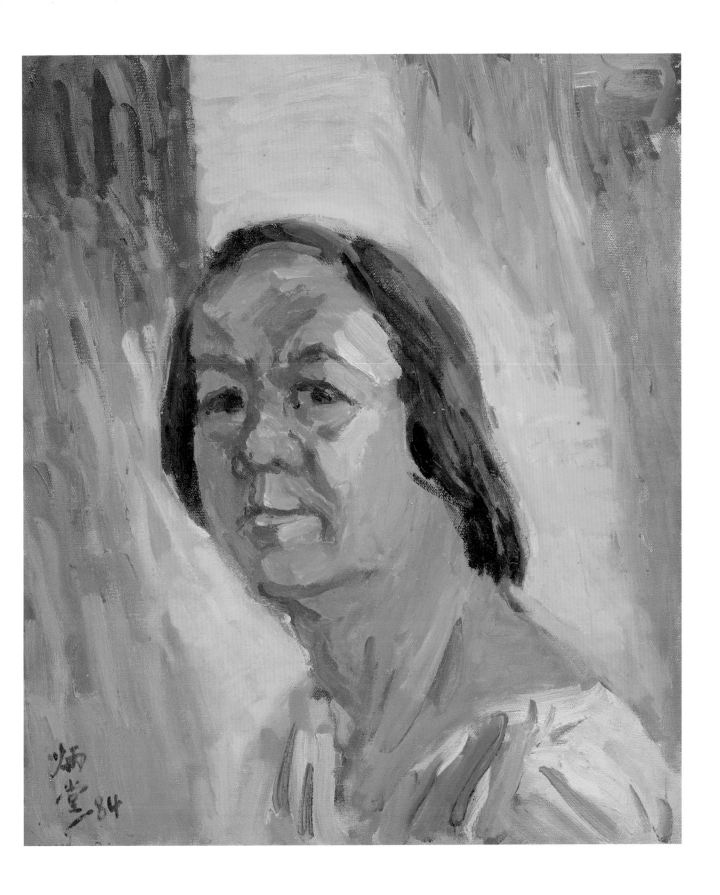

張炳堂　黃花滿開

1984　油彩、畫布　45.5×53cm　家屬收藏
（呂理安攝影）

　　此作是臺南土城正統鹿耳門聖母廟取景，畫作呈
現了黃花遍野，生氣蓬勃的樣子，此幅作品利用了不
同的水平面將畫面分割成前、中、後景，在前景畫
面中淺藍色調的小溪流區隔了前景與中景，前景利
用紅、橘色調點綴黃色小花，與中景一片黃黃橙橙的
花作為區分，增添了畫面色彩豐富度，也與遠方的橘
紅色建築物作一個呼應；中景與遠景的交界處，安排
鮮豔的建築，矗立在遠方遼闊田野上；遠景則是大片
的湛藍天空，斜向的浮雲用捲曲的筆觸呈現雲朵的樣
子。色彩上，天空顏色的藍色使用更對比出前景的色
彩效果。前方中一花一草均也呈現出傾斜的角度，彷
彿微風吹過，與湛藍天空的斜向浮雲作了呼應。

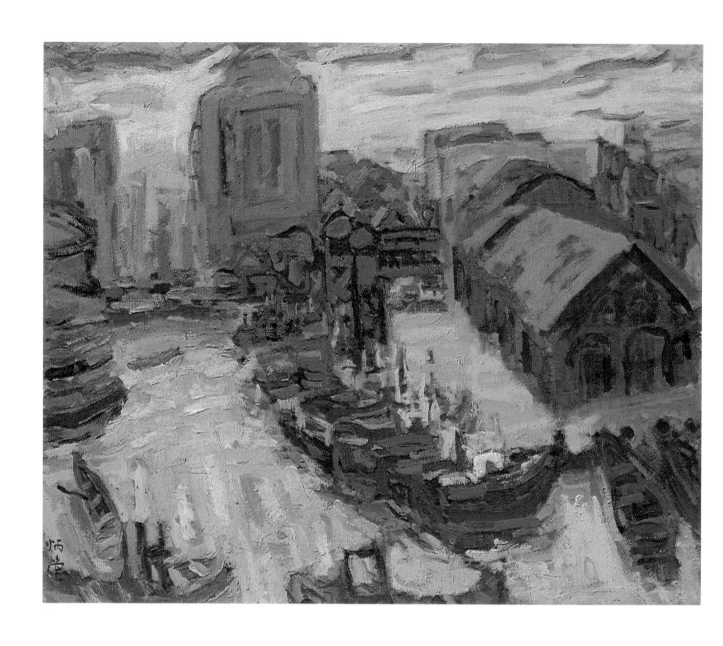

張炳堂　運河之晨（右頁圖為局部）

1986　油彩、畫布　60.5×72.5cm　家屬收藏

　　畫作所描繪的明顯是清晨的安平運河，利用渠道與錯落排列的漁船，對照運河對岸的新建高樓使畫面產生動態。運河上的漁船、建築物錯綜不一的天際線，增添了畫面構圖的變化。顏色運用上，以綠色、藍色、靛色、暗紅色來描繪漁船與建築物本身，配色較暗，而運河配色上較為明亮，利用了綠色、淺藍色和黃色帶出了水面波光的感覺。旭日東升的天空，仍然是黎明灰藍薄霧上籠罩鵝黃的折射景象，這些散布在水面及船面上的淺色筆觸，暗示著暖暖晨光灑落在運河水面的粼粼波光。

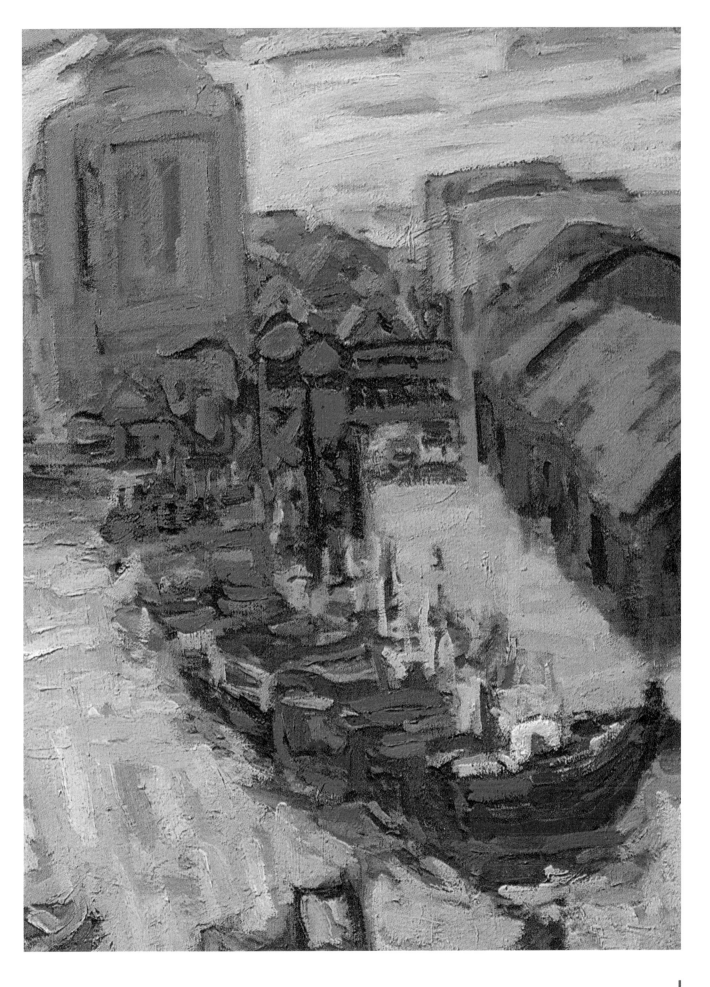

張炳堂　孔廟鳥瞰

約1990　油彩、畫布　80×100cm　家屬收藏　（呂理安攝影）

　　這幅畫作並沒有年代和名稱的標記，依張炳堂畫孔廟題材年代、取景方式，以及風格推斷，推估是一九九〇年前後的作品。畫面呈現了鳥瞰的視角，紅色塔樓屋頂位於畫面前景，與外圍的綠樹形成強烈對比，也順勢將視覺引導到遠方的紅瓦四合院中，造成視覺流動的效果，巧妙營造出空間的遠近。綠樹的部分占了畫面的一半，畫家利用了具方向性的筆觸效果，呈現出高低不同的樹種和空間，增添畫面的多樣與豐富性。

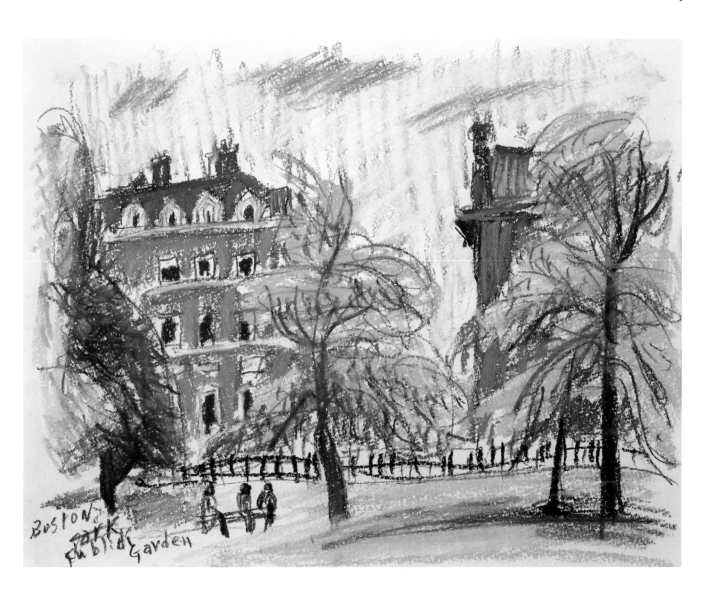

張炳堂　波士頓公共花園速寫

1991　粉彩、紙　19.5x27cm　家屬收藏　（呂理安攝影）

　　這是張炳堂一九九一年旅遊美國波士頓所作街景速寫，畫的是波士頓公共花園一景，畫家利用低矮的圍欄作為空間的暗示。前景是草坪，綠樹以及椅子上的人物作為點景。畫面背景中有兩棟紅色外牆的建築物，以近景的幾棵綠樹來襯托，樹枝線條表現極具張力，彷彿每棵樹都在舞動，搭配了不同色彩的運用，使得公園充滿生機。而公園座椅上兩三人物與樹木形成了「一動一靜」的有趣對比。

張炳堂　閒日（上圖為局部）

1992　油彩、畫布　116.5×91cm　家屬收藏

　　〈閒日〉這幅畫是張炳堂生前最喜愛的作品之一，取景臺南開元寺，畫面巧妙地利用對
比的色彩，準確表現出前景、中景和遠景。前景雙開的廟門，利用強烈的紅底襯托出門板上
彩繪的門神，地面紅磚鋪面上靛藍色的陰影斜線，將觀眾視線引導出廟外。畫面中景的明亮
色塊，是投射在廟前地面的陽光，廟門口兩位嬉戲兒童，一蹲一站，成了畫面的焦點。兩邊
路樹的綠色層次，一直延伸到對街，連接畫面遠景的建築。構圖、對比色彩的安排，呈現出
高明的畫面空間經營能力，造成視覺流動的效果。

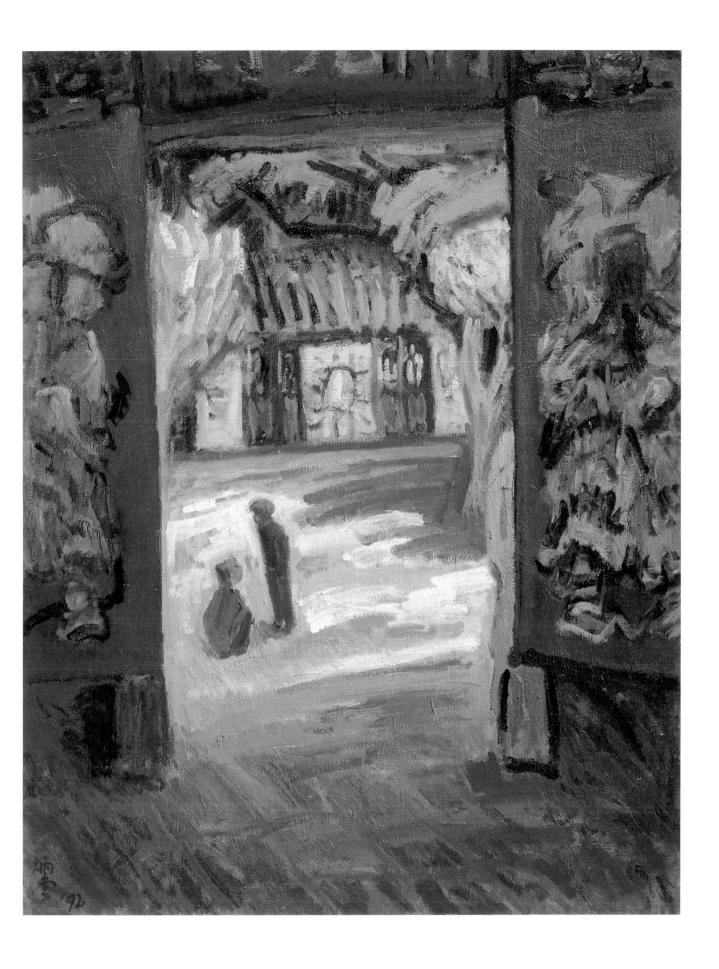

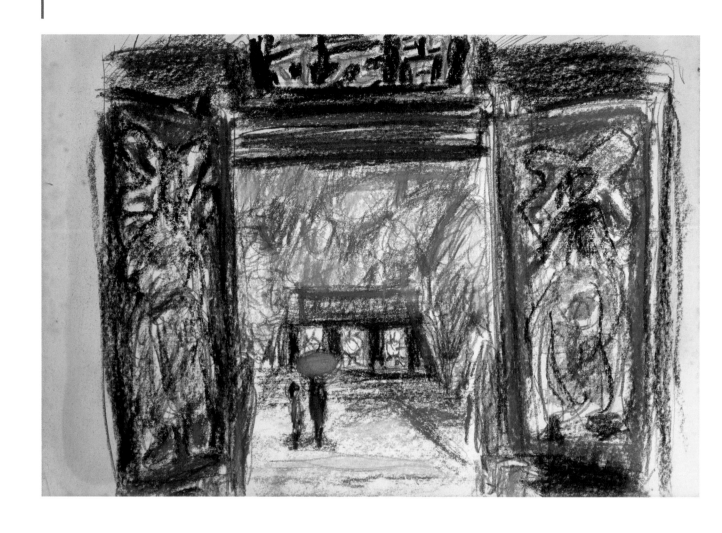

張炳堂　開元寺速寫

1992　粉彩、紙　27×39cm　家屬收藏　（呂理安攝影）

　　在張炳堂的速寫簿中，發現了幾張開元寺題材的速寫，還有一幅懸掛在張炳堂故居樓梯間的粉彩速寫，均可與一九九二年的油畫作品〈閒日〉作對照。張炳堂生前曾有遺言交代〈閒日〉一作不准出售，由此可見畫家對此畫的重視。速寫的這一幅作品，與〈閒日〉相較，視點較高，類似攝影的框景構圖。

張炳堂　開元寺速寫　1992　粉彩、紙　25×29cm
家屬收藏　（呂理安攝影）

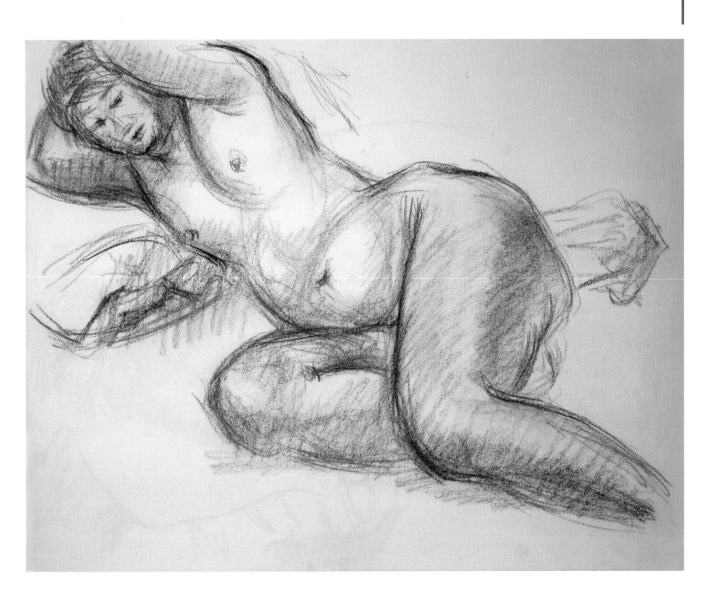

張炳堂　裸女速寫

1992　粉彩、紙　27×39cm　家屬收藏　（呂理安攝影）

　　這是一幅裸女習作。在張炳堂眾多的速寫簿中，發現了一本多為人體速寫，聽張炳堂家
人談起，曾有一段時間張炳堂與南美會成員郭柏川、謝國鏞和張常華在家裡的二樓一起練習
人體素描，時間約有兩年。張炳堂的裸女油畫為數不多，且多為中年以前所作。這張速寫描
繪的是躺臥的人體，模特兒雙手枕頭，朝右側躺，雙膝略為彎曲。畫家用簡單卻細膩的線
條，描繪出人體肌理，展現畫家扎實的素描功力。

張炳堂　靜物速寫（上圖為局部）

1992　粉彩、紙　39×27cm　家屬收藏　（呂理安攝影）

　　這幅作品以略帶俯視角度描繪桌上擺設的花果，黃色調桌面上站著靛青深色的花瓶，襯托出花器上亮色系的白色、桃紅及綠色含苞待放的百合。花瓶前方是兩顆尚未成熟的青柿子，畫面左下方擺著一條彩色桌巾（紫、赭紅、孔雀藍所組成）。在畫面右半部花瓶後方，連接桌面與背景之間，擺著一個竹編的藍子，竹藍裡也放著兩顆柿子與桌面上的柿子相呼應。畫家利用物體所呈現的陰影面，來營造出桌面的空間感，顏色運用了不同的對比色相互搭配，加上青綠色的背景，襯托出前方的靜物，同時也充分發揮對比色的效果。

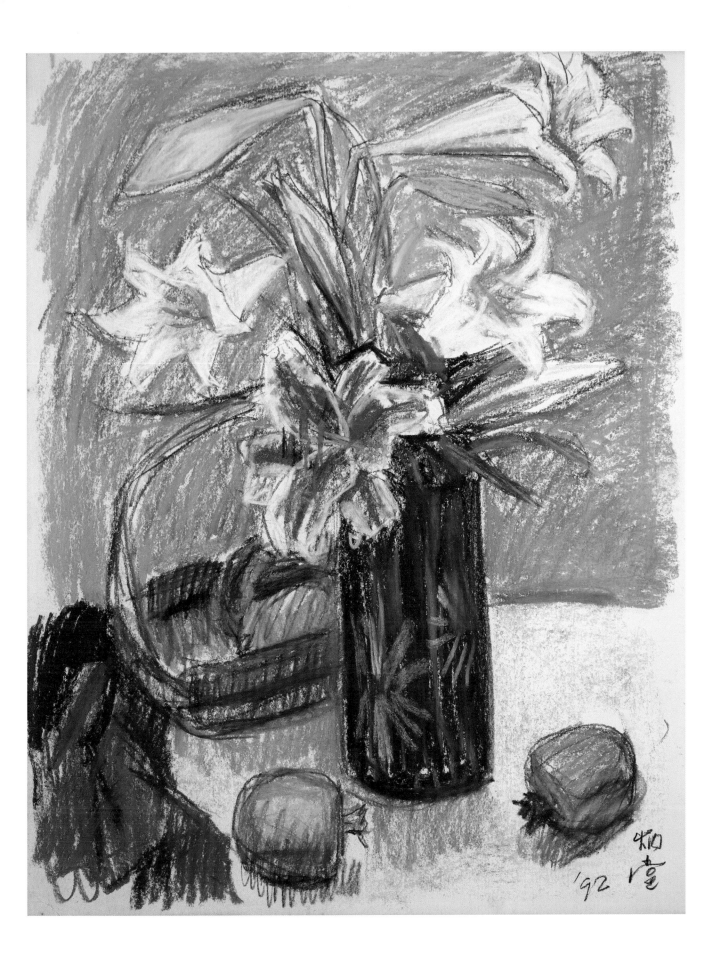

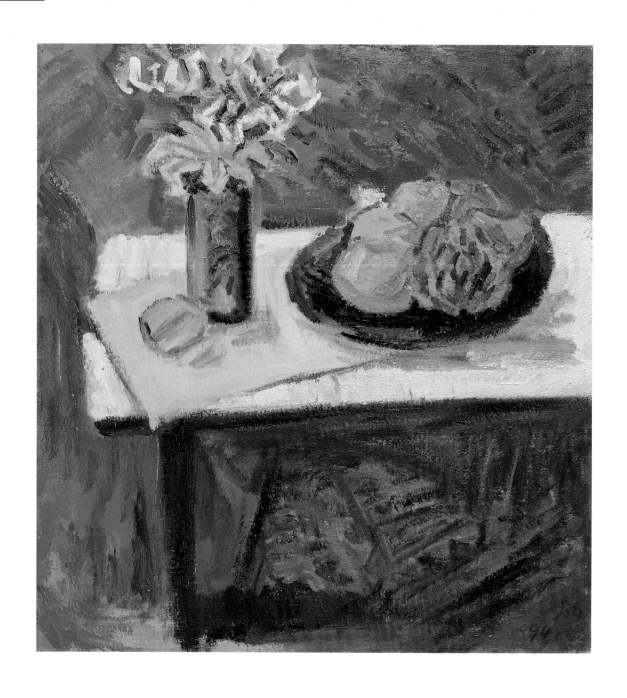

張炳堂　桌上靜物（右頁圖為局部）
1994　油彩、畫布　60.5×50cm　家屬收藏

　　這幅畫是畫家第二次遊歐返臺後的作品，似乎張炳堂的每一次出國遊歷，對他都是一種
創作「慣性」制約的解放，尤其關於畫面用色的解放。這種解放是相對於畫家（大多數的畫
家）平時在臺灣，往往受制於展覽邀約、市場品味，這兩個因素常常不知不覺中影響畫家作
畫時題材的選擇，不免落入一種風格的窠臼。這張表現室內桌上靜物的母題，顏色豐富、活
潑，白色桌面與蔚藍的背景，令人無法不聯想地中海沿岸景觀的色調。黃色的餐墊、橙紅綠
的水果、深藍色花瓶，再加上粉紅和黃色的百合，顏色彼此互補又和諧，幾乎就是馬諦斯的
調性。

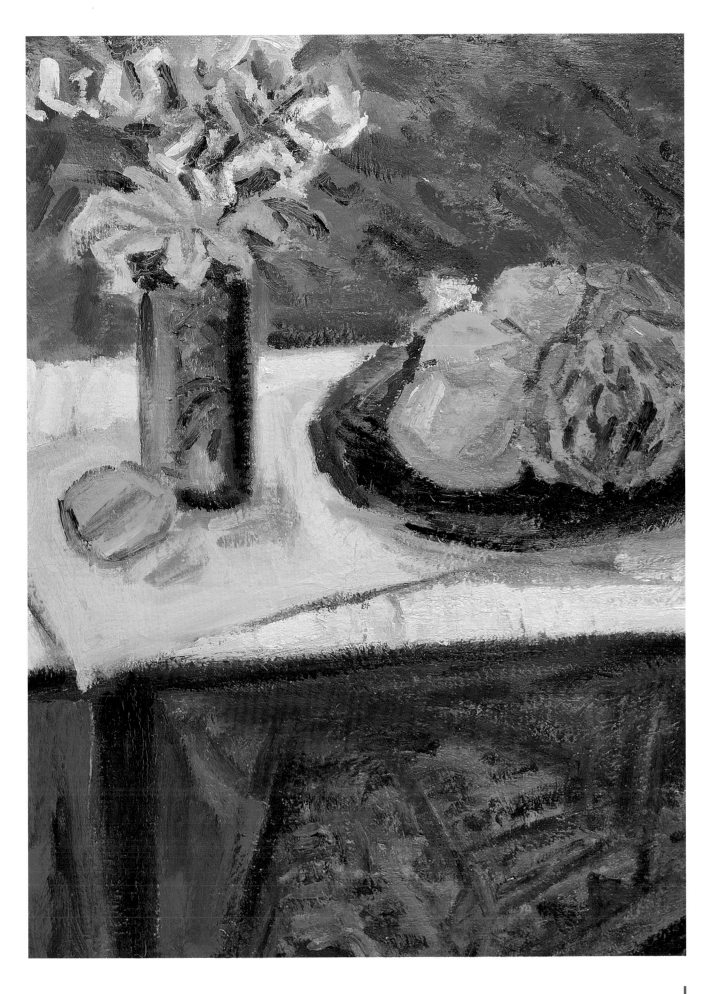

張炳堂　蝴蝶蘭（上圖為局部）

1994　油彩、畫布　91×72.5cm　家屬收藏

　　這幅畫也是畫家第二次遊歐返臺後的作品，位在畫面中央是從花瓶垂落下來的白色蝴蝶蘭，將畫面分割成左右兩部分，在右方有一張椅子，椅面上垂放一條紅底綠色裝飾紋樣的披肩。畫面左方綠色桌面，上方物件以黃綠色團塊表現（典型互補色相對比），桌面下的物件則以綠色團塊表現，仍然是一種空間感的暗示，這是張炳堂優越的構圖經營能力。墨綠色桌子與蔚藍色背景的處理，使畫面流露出一種地中海情調，然而畫中題材皆是亞熱帶臺灣的日常生活所見。

張炳堂　安平初夏

1994　油彩、畫布　72.5×91cm　家屬收藏

　　仰望層層的樹林和樓閣是這幅畫的視角，右下的斜坡形成前景，椅子坐有兩位交談樣子的人物，沿著斜坡是層層的樹林，畫家利用了層層的顏料堆疊帶出樹林的遠近和層次感，樹梢配合黃、紅、橘的暖色調帶出光影的變化，呈現出陽光照耀的感覺，點出了初夏的氛圍。兩旁樹叢的交集處視點延伸至遠方的樓閣，樓閣與樹林皆以綠色調為主，但畫家利用明亮的黃色點出陽光灑落在建築上的反光。天空以靛色為主，更能襯托出前方的建築與樹叢。

張炳堂　赤崁樓（二）

1997　油彩、畫布　80×116.5cm　家屬收藏

　　張炳堂一生當中，畫了非常多赤崁樓的景色，同年另有〈赤崁樓（一）〉、〈赤崁樓之秋〉等作，這幅〈赤崁樓（二）〉是畫家從赤崁樓園區外牆民族路上取景，畫面呈現仰視的視角，母題中的赤崁樓位於畫面中央。畫家利用牆外的檳榔樹幹與牆內的椰子樹來做空間的暗示，區分出赤崁樓園區的「牆裡牆外」。畫面色彩運用了紅、藍、綠原色分隔出外牆、建築、樹木與天空。前景的紅色矮牆，暗示了地平線的高度。畫面中赤崁樓的綠色護欄與庭院樹木、錯落的紅色廊柱，形成水平和垂直的對比，再加上粗筆堆疊形成的肌理線條與對比顏色的交替運用，使畫面更具有豐富性。

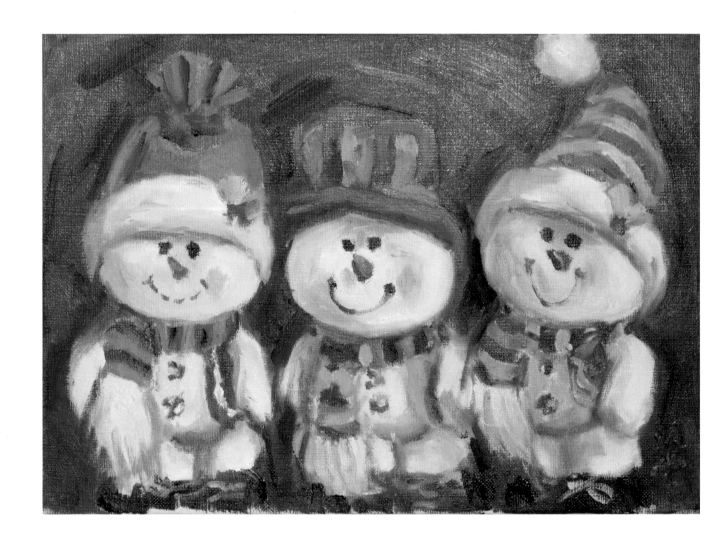

張炳堂　雪人

2005　油彩、畫布　24×33cm　家屬收藏　（呂理安攝影）

　　這幅畫是張炳堂晚年特別保留給女兒張慧君的小品之作。畫面上有三個小雪人布偶，靛藍平塗的背景襯托母題的白色布偶，更顯畫面鮮豔活潑。三個布偶分別戴著不同的帽子、圍巾，U型微笑的表情和白裡透紅的絨毛臉頰增添了許多童趣，有別於畫家以往常見的題材。中間布偶頭頂的紅綠色毛帽，成了畫面的視覺焦點，也襯托出其他對比色彩的運用。畫家留給女兒當作紀念，是因為當年還有另外三幅相同題材的小作，依畫面上的布偶數目分別命名為「雪人1」、「雪人2」、「雪人3」，全被畫廊訂走了，女兒可能也表示了對此小品戲作的興趣。經查二〇〇八年，臺北市南畫廊曾有「2008零號集錦」展，展覽新聞稿中曾介紹張炳堂的「雪人123快樂一族」。

張炳堂生平大事記

·李佳卿彙整、孫淳美修訂

1928	·生於臺南市元會境（今民權路）。
1936	·就讀於臺南市末廣公學校（今臺南市中西區進學國民小學）。
1941	·公學校六年級作品〈大成坊〉入選第七屆台陽美術展覽會（簡稱台陽展）。
1942	·就讀台南專修商業學校。〈廟庭之晨〉入選第五屆台灣總督府美術展覽會。
1943	·〈花籠〉參展台灣美術奉公會臺南州支部與皇民奉公會臺南支合辦之美展；〈風景〉參展成進美術會主辦之臺南神社祭奉祝美展；〈防空用具〉參展臺南州奉公會美術展覽會。
1949	·〈神學院〉入選第五屆全省美術展覽會（簡稱省展）。
1951	·〈麗日〉、〈孩子們〉入選第十四屆台陽展；〈孩子們〉入選第六屆省展。
1952	·發起創立「台南美術研究會」。參展第一屆全省教師美展（簡稱教師美展），〈古董攤〉獲特選第五名；〈閑庭〉參展第十五屆台陽展；〈休息〉參展第七屆省展。
1953	·參展第二屆教師美展，〈院門〉獲第二名省教育廳長獎；〈室內〉、〈孩童〉參展第十六屆台陽展；〈室內〉參展第八屆省展；〈休息〉等三件參展第一屆台南美術研究會展（簡稱南美展）；〈裸婦〉參展第一屆台灣南部美術協會展（簡稱南部展）。
1954	·參展第三屆教師美展，〈女孩與水果〉、〈少女〉獲第三屆教師美展第三名省教育會長獎；〈孩子們〉等三件參展第二屆南部展。
1955	·〈教會〉參展第四屆教師美展，自本屆起獲免審查資格；〈桌上靜物〉參展第十屆省展；參展第三屆南部展。
1956	·〈風景〉參展第五屆教師美展。
1957	·〈朱衣小姐〉參展第二十屆台陽展；〈看西街風景〉參展第六屆教師美展。
1958	·〈靜物〉、〈雉〉參展第四屆自由中國美展。與呂清梧小姐結婚。長女慧君出生。
1959	·〈秋窗〉、〈爽秋〉參展第十四屆省展；〈室內景物〉、〈桌上靜物〉參展第八屆教師美展。〈窗邊〉獲第二十二屆台陽展台陽礦業獎。
1960	·〈窗邊〉參展第十五屆省展。長子德民出生。
1961	·參展第二十四屆台陽展，展出〈室內〉、〈春宵〉（佳作獎）；參展第十屆教師美展，展出〈向日葵〉（優選）；參展臺南市議會「鄭成功復臺三百週年紀念美展」，展出〈室內〉；參展高雄市新聞報三樓「友聯畫展」，展出〈玉黍米〉、〈靜物一〉、〈靜物二〉、〈積木〉、〈遠望〉等五件；參展臺北市華南銀行總行「四人畫展」（楊景天、沈哲哉、曾培堯、張炳堂）。
1962	·於臺北市國際畫廊與楊景天舉辦雙人畫展。次男德昌出生。
1965	·參展國立歷史博物館「中日交換展」。
1966	·參展日本東京都美術館「中華民國現代美展」，展出〈無題〉；參展日本新世界美展，展出作品二幅。
1972	·出品參展日本東京「新世紀展」。

1973	・出品參展日本東京第八屆「亞美展覽」。
1974	・於臺南市美國新聞處畫廊舉辦個展,展出內容以日本風景為主。 ・〈造船廠〉獲第三十七屆台陽展第二名。
1975	・受推薦為台陽美術協會會員(獲獎三次)。
1976	・出品參展國立歷史博物館主辦之第五屆「當代美展」。
1977	・〈龍柱〉參展歷史博物館主辦之中國文物美國巡迴展;〈廟〉參展第四十屆台陽展; 〈廟宇〉參展第一屆全國油畫展。
1980	・榮獲「台南市文化功勞獎」。
1981	・〈神學院〉、〈河旁〉參展行政院文化建設委員會主辦之「臺灣地區美術回顧發展」 於國泰美術館;參展高雄文化中心主辦之「全國油畫大展」。
1984	・〈孔廟之晨〉參展國立歷史博物館主辦之「中日聯展」。
1985	・臺南市文化中心典藏作品300號〈祀典武廟〉。 ・參展臺南市文化中心主辦之裸女聯展,展出作品三幅。
1986	・於臺南市文化中心舉辦個展。教職退休,共服務三十八年。
1987	・榮獲行政院文化建設委員會頒予「弘揚美術獎」。於臺北市南畫廊舉辦個展。
1988	・〈河旁〉參展行政院文化建設委員會主辦之「中南美巡迴展」;〈禮門〉參展臺中省 立美術館主辦之「中華民國美術發展」展。 ・榮獲「臺南市藝術獎」。於國立歷史博物館國家畫廊舉辦個展,並獲頒金質獎章。
1989	・應邀參展第十二屆全國美展,展出〈赤崁樓〉;於臺北市南畫廊舉辦個展。 ・再度獲臺南市美術類藝術獎。
1990	・〈廟簷〉參展臺中省立美術館主辦之「臺灣美術三百年展」。
1991	・應邀參加亞洲藝術中心舉辦之第一屆「亞洲雙年展」。
1992	・應邀參展第十三屆全國美展,展出〈赤崁夕照〉。任高雄縣藏品評審委員。 ・獲「藝術功勞獎」。〈文昌閣〉、〈孔廟之晨〉獲國立台灣美術館典藏。
1993	・參展帝門藝術中心主辦之臺北印象聯展,展出〈台南孔廟〉、〈安平碼頭〉;參展 李石樵美術館文化中心主辦之臺灣油畫發展史展覽,展出〈瓶花〉。
1995	・任第一屆臺南市美術展覽會評審委員。任臺南市地方美展「書寫可能性」評審委員。 ・應邀參展第十四屆全國美展,展出〈赤崁樓新秋〉;參展台陽展大陸巡迴,展出〈初夏〉。 ・〈初夏〉、〈安平碼頭〉獲高雄市立美術館典藏。
1996	・應邀參加臺北市立美術館「1996台灣藝術主體性雙年展」,展出〈綠蔭〉、〈孔廟外景〉。 ・任臺中縣文化中心展品評審委員。因心肌梗塞於成大醫院開刀住院。
1997	・任臺中縣議會典藏評審委員。膺選臺南文化基金會資深藝術家(油畫)。 ・應邀參展高雄市立美術館「西潮東風——印象派在台灣」展。
1998	・於安平遠洋漁港大樓舉辦臺南市文藝季「關懷運河」張炳堂繪畫展。應邀參展第 十五屆全國美展、高雄市立美術館「創作手札——典藏品裡的藝術生活繪畫篇」。 ・任高雄市立美術館典藏委員。
1999	・應邀參展高雄市名展藝術空間「久久・發發・南台灣名家聯展」。
2000	・應邀參展臺北市南畫廊「小畫巨擘——零號集錦」、「心靈的春藥——美女與野花」聯 展、「春景——淡水風光VS.澎湖鄉土」;參展哥德藝術中心「中堅輩主力畫家」展。 ・於臺南市立藝術中心舉辦「張炳堂油畫回顧展」。
2002	・參展臺北市國父紀念館「六五台陽風華特展」聯展。

2003	・參展臺北市國父紀念館「50年代台灣美術發展」聯展。
2007	・榮獲「臺陽美術協會獎」。
2013	・榮獲台灣南美會「終身貢獻獎」。 ・五月二日因病逝世，享年八十六歲。
2016	・臺南市政府文化局出版《美術家傳記叢書Ⅲ歷史・榮光・名作系列——張炳堂〈鳥籠〉》。

▍參考書目

【期刊】

・王哲雄，1991，〈不是淒涼的鄉愁而是豪情的鄉土——談張炳堂的繪畫〉，《藝術家》199（12）：348-349。

・王哲雄，1992，〈以東方人的心情來表現台灣風土的美——談張炳堂先生的繪畫〉，《雄獅美術》255（5）：82-83。

・李欽賢，2011，〈臺灣本色畫風——張炳堂〉，《鹽分地帶文學》32（02）：67-79。

・陌塵，1981，〈中國民間的色彩和線條——看張炳堂近作〉，《雄獅美術》124（6）：140-141。

・翁惠懿，1997，〈南臺灣野獸派大師張炳堂〉，《拾穗》555（07）：64-67。

・陳惠玉，1990，〈於「不在乎」中求「在乎」——寫於前輩畫家郭柏川九十冥誕前〉，《雄獅美術》231（5）：119-126。

・陳錦芳，1987，〈「鄉藝意象」連作自述〉，《雄獅美術》193（3）：75-76。

・雄獅美術編，1990，〈十月份展覽特介〉，《雄獅美術》236（10）：209-215。

・雄獅美術編，1991，〈南台灣名家油畫小品聯展〉，《雄獅美術》240（2）：190-191。

・黃于玲，1991，〈把靜物當人看——以世界花果集錦為例〉，《雄獅美術》247（9）：218。

・黃茜芳，2004，〈張炳堂——浮華中見真摯〉，《藝術家》，346（03）：274-279。

・鄭明全，1989，〈張炳堂的瑰麗世界——廟之美〉，《藝術家》，173（10）：301。

・鄭惠美，2003，〈歷史的風騷——張炳堂、劉文三、楊茂林的臺南〉，《藝術家》334（03）：326-327。

・謝里法，1982，〈從沙龍、畫會、畫廊、美術館——試評五十年來台灣西洋繪畫發展的四個過程〉，
《雄獅美術》140（10）：36-49。

・魏麗娟，2000，〈張炳堂油畫回顧展〉，《藝術家》304（09）：516。

【圖錄】

・世寶坊畫廊，1992，《張炳堂畫集》，臺南市：世寶坊畫廊。

・臺南市立藝術中心，2000，《張炳堂油畫回顧展》，臺南市：臺南市立藝術中心。

・正因文化編輯部編輯，2007，《府城情懷——張炳堂油畫集》，臺北市：正因文化出版社。

【相關論文】

・呂旻真，2008，〈南方的美神——「台南美術研究會」之研究（1952-2008）〉，
國立臺灣師範大學美術學系在職進修碩士班碩士論文。

【電子資料】

・台陽美術協會：http://www.aerc.nhcue.edu.tw/8-0/twart-jp/html/gd1-380.htm

・台灣南部美術協會：http://www.aerc.nhcue.edu.tw/8-0/twart-jp/html/gd2-165.htm

・新竹教育大學數位藝術教育學習網：http://www.aerc.nhcue.edu.tw/

・南畫廊：http://www.nan.com.tw/nan0001/

・高雄市立美術館：http://collection.kmfa.gov.tw/kmfa/

【其他】

・張炳堂家屬提供剪報六冊（含張炳堂自編年表）。

▍本書承蒙張慧君女士授權圖版使用，特此致謝。

國家圖書館出版品預行編目資料

張炳堂〈鳥籠〉/孫淳美 著
-- 初版 -- 臺南市：南市文化局，民105.05
64面：21×29.7公分 --（歷史‧榮光‧名作系列）
（美術家傳記叢書；3）（臺南藝術叢書）

ISBN 978-986-04-8300-0（平裝）
1.張炳堂 2.畫家 3.臺灣傳記

940.9933 105004731

臺南藝術叢書 A046

美術家傳記叢書 Ⅲ ┃ 歷 史‧榮 光‧名 作 系 列

張炳堂〈鳥籠〉 孫淳美／著

發 行 人｜葉澤山
出 版｜臺南市政府文化局
地 址｜70801臺南市安平區永華路二段6號13樓
電 話｜（06）632-4453
傳 真｜（06）633-3116
編輯顧問｜馬立生、金周春美、劉陳香閣、張慧君、王菡、黃步青、林瓊妙、李英哲
編輯委員｜陳輝東、吳炫三、林曼麗、陳國寧、曾旭正、傅朝卿、蕭瓊瑞
審 訂｜周雅菁、林韋旭
執 行｜涂淑玲、陳富堯
策劃辦理｜臺南市政府文化局、臺南市美術館籌備處

總 編 輯｜何政廣
編輯製作｜藝術家出版社
主 編｜王庭玫
執行編輯｜林貞吟
美術編輯｜王孝嫩、柯美麗、張娟如、吳心如
地 址｜臺北市重慶南路一段147號6樓
電 話｜（02）2371-9692～3
傳 真｜（02）2331-7096
劃撥帳號｜藝術家出版社 50035145

總 經 銷｜時報文化出版企業股份有限公司
｜地址：桃園縣龜山鄉萬壽路二段351號
｜電話：（02）2306-6842

南部區域代理｜臺南市西門路一段223巷10弄26號
｜電話：（06）261-7268
｜傳真：（06）263-7698

印 刷｜欣佑彩色製版印刷股份有限公司
初 版｜中華民國105年5月
定 價｜新臺幣250元

GPN 1010500397
ISBN 978-986-04-8300-0
局總號 2016-283

法律顧問　蕭雄淋